細細個嗰一刻

序 言

少年滋味 成長印記

青少年成長旅程中的百般滋味，將為他們帶來難忘回憶，甚至對人生影響深遠。

香港青年協會一直致力培養青年建立閱讀習慣，鼓勵他們發揮寫作才華，透過文字訴說故事。

本書青年作家黎若曦，於青協推出第三屆「青年作家大招募計劃」中脫穎而出，運用無限創意，創作各款演繹真摯香港情懷的微縮模型，如糖蔥餅、大排檔奶茶、牛腩麵、魚蛋等，分享點滴的童年回憶，為讀者帶來共鳴與會心微笑。

大城小巷裡，往往充滿許多人情趣味的真實故事；看似微不足道，卻彌足珍貴。青年朋友以他們敏銳的觸角、豐富的情感，分享成長足跡與印記，教人一再回味。

何永昌
香港青年協會總幹事
二零一八年七月

作者序

甜甜酸酸甘苦與辣

小時候曾在電視聽過羅文唱《甜酸苦辣》：「甜甜酸酸甘苦與辣，種種都深刻，誰人會有失意，或意氣風發，一生悲歡怎去測……」

如今聽著這歌回看自己的成長過程，實在百般滋味在心頭。特別讀畢老師為自己撰寫的序後，心中感受成長的味道更是濃烈。這一刻，不禁驚嘆「原來自己曾是個刺辣的風火少年」，相比現在常為事業和生活而費神度步的自己，可證實一路走來倒真的嚐盡五味的歷練。

至於《細細個嗰一刻》的由來？

來工作室上課的朋友們常說，看著自己手造的迷你食物模型快成形時，都會有餓感。2017年頭，沒甚麼因由，一早起來便想起把自己的手作品和一些的小故事扣起來，看看會有甚麼「味道」。起初，還只是回味著自己的童年，但一生太短暫，一個人所能經歷的五味實在有限，於是，我便開始搜集一個又一個關於香港人的故事。受訪的對像範圍很廣，親近至家人或陌生人如萍水相逢的貨車司機也有。總之，任何一位在香港長大的朋友，都有屬於自己值得細味的故事。整個項目，對我來說，不為甚麼，就純綷隨自己的心，覺得它要出現，就讓它出現。

為何忠愛香港生活文化？

我始終都會這樣說：「坦白講，喺呢個以成績和經濟主導嘅香港成長，童年回憶未必全部都快樂，但至少用各種創作方式去留住那些難能可貴，而且具有香港特色嘅文化，係快樂嘅！」

就好似對紙皮階磚花紋嘅印象，源於細個坐廁搭的時候，真的好鬼鍾意無無聊聊望住牆身數格仔。我要做習作，所以上洗手間的時間不長，但你問我習作內容是甚麼，我連標點符號都沒能記住，就只記得紙皮階磚永遠數唔完的畫面。整件事是寫意的。

黎若曦
香港青年協會「青年作家大招募2018」獲選青年
《細細個嗰一刻》作者
十兄弟工作室創辦人

十兄弟工作室

「十兄弟」意指人雙手之十隻手指。
我們賣
· 人情味為你設計傳遞一份情的禮物產品
· 社區情懷項目
· 跨媒體藝術創作
· 立新不破舊的玩味
· 快樂滿足嘅一刻

Website
www.tenfingersworkshop.com

推薦序

風風火火的發條若曦

可以為若曦寫這個序言，感受良多。仍然記得這個女孩在大學一年級首次踏入課堂，一身鮮艷裝束、一臉堅執，人如其腳上的張揚的籃球鞋，明顯是個大剌剌的性情中人，後來知道，小女孩原來加入了舞蹈學會，天天下課後跳個忘形，火火烈烈的個性更為明顯。

再後來，若曦給我分享她的短篇小說，又得知她是個感性的女生，愛情命題的筆觸下，不無對社會世態的不滿；荒誕的劇情，承載著若曦對生活情感的探索。我知道，她借文字抒發對周邊人事的感受，創作之餘，不忘自療作用。於是我們又借小說，聊成長。

而若曦，從不讓你一眼就看穿。

若曦的興趣何其多，早於入大學時，她已是個的手作人，再強的個性背後，其實有著心細如塵的一面，說話急速狠勁的她，可以靜下來做黏土，為小東西注入情感，而我認為，那是若曦最溫柔熨貼的一面。幾年前一個接近黃昏的夏午，下著大雨，我到粉嶺的聯和墟，看若曦畢業後自組工作坊，與一班有心人同在歷史建築「聯和市場」擺手作攤檔，聽她說著如何一牆一木一桌一椅的建立，看她著力把香港一些昔日素材（文化、物件、食物）以黏土化成獨有的港式人情味，我感到一股暖熱，為她著實高興。

有些人一開始知道自己喜歡甚麼，要做甚麼，並且像自動上了發條，默默落實去做，像若曦。

今天翻看著《細細個嗰一刻》，讀她把黏土作品結合文字創作——將「十兄弟」（十隻指頭）的工藝結合香港人情故事，彷彿看到若曦又一次的把自己推向另一階段。

生命可以很美，若曦，為你感到驕傲。

羅展鳳
公開大學創意寫作與電影藝術課程助理教授

推 薦 序

我走進何文田廣場。2011年，公開大學尚未興建新的賽馬會大樓，教室不敷應用，就借用了何文田廣場不少地方作教室，其中包括一個演講廳。那是一門電影及創作課程的講座課，基於播放影片的需要，講廳的燈光都調到頗為陰暗。左右兩邊區域都有幾個學生坐在前排（甚至可能是最前排），中間區域的學生則坐到山腰上。

這是典型的鶴翼陣。

那一學年的教學，果真如預期那樣，有一點吃力。日子包含了血淚與聲嘶，但同時亦有不少喜悅與安慰。其中最大的回饋，是跟幾位學生建立出緊密的關係，乃至在轉職其他院後之後，彼此仍能不時聯繫、支持，甚至合作，而若曦就是其中比較典型的一位。

若曦在學時期，就跟我們幾位老師的十分要好，除了不時約我們吃飯，還會親手泡製一些小點心，製作一些小手工送給我們，而無論是點心或者手工，若曦的製作，基本上都跟香港普羅大眾的生活與記憶息息相關。

若曦很喜歡和善於觀察民間生活的精妙與迷人之處，並具能夠將這些觀察所得的感覺，直接轉移到她的作品之中的能力，所以她的作品往往都具有一種強烈的親和力。

這種獨特的觀察能力，一方面可能是天賦，但另一方面，也跟若曦對創作抱有強烈的熱情，以及勇於嘗試，不怕艱辛的態度有關。若曦製作樹脂迷你模型由來已久，從事過這種創作的人都明白，如果沒有極大的耐性、專注和細心，是極難做好這種創作的，然而若曦卻能克服箇中困難，孜孜不倦地投身這種藝術，實在是極不容易。

有段時間，若曦在西洋菜南街，與幾個志同道合的人在行人專用區擺攤。聽她分享，也暗暗替她感到辛苦，但她的態度非常樂觀。對她來說，擺攤最大的收穫並非賣出作品，而是能夠找到一個合適的地方，讓自己能夠在這一條繁華、喧鬧和浮躁的街道去觀察、認識過去生活中不太可能遇到的人，容讓自己能夠從不同的向度，以不同的觀點去了解社會，甚至世界。

若曦的觀察力非常敏銳，學生時代，她有一篇題為「不再約會」的小說，講述一位在婚姻中介任職的苦悶女孩，在以公司之名去假相親的過程，把幾個男性的形象，維肖維妙地記錄下來。這篇小說以幽默的語調，通過外型、說話以及動作描寫，刻劃出三位性格個性各具特色的男人。這篇作品一方面令人忍俊不禁，另一方面，也表現了女主角在婚姻中的寂寞，作品靈動跳脫，實在不可多得。而這篇文章，依然是我任教基本創作班時，的其中一篇指定教材。

《細細個嗰一刻》這本作品，在充分展現了若曦的創作特長外，還表現了對民間事物的珍視。這本作品所記錄的食物、所敘述的故事、所刻劃的時代，其中不少，對於年輕一代，恐怕已是陌生又遙遠的物事。然而，消逝了的事物，就不重要嗎？認識過去，是否純粹出於一種浪漫且不切實際的懷舊需要？坊間現時流行的懷舊書，真可謂汗牛充棟，但若曦這本作品，並非一本舊物圖鑒或時代流水帳。通過書中的視覺作品（模型與攝影），以及風格獨得的敘述，這兩項若曦最擅長的能力，若曦讓讀者得以體會一些沉澱在舊物以及往昔生活中的細膩情感，而這，亦正是我們這時代最欠缺和需要的。

<div align="right">

唐睿
浸會大學人文及創作系助理教授

</div>

目 錄

母 愛 的 甜

【茄汁焗豆腸撈飯】

中午時段，新開張的餐廳熙來攘往。只剩45分鐘午餐時間的偉熊，看著那依稀略帶塑膠味的新餐牌，苦惱著在同樣價值45蚊的餐蛋辛辣麵和燒汁火腿扒飯之間作取捨。關於午餐的味道，自出來社會工作後，他都沒有對此寄存任何期望。反正，哪幾所食店在就近，便指定哪幾所食店為「飯堂」。

2011年，時任香港特區行政長官曾蔭權發佈任內最後一份施政報告，首次提出將在九龍東開拓另一個核心商業區。專家認為若交通配套完善，九龍東有望用5至10年時間發展成為第二個中環。如今七載過去，觀塘的確很多舊工廠都拆卸改建成甲級寫字樓。與之同時，亦出現「半年鋪」的風氣。新的食店流水賬式的開張，發現虧損便找人頂手離場，在附近工作的人都習慣不太對食店建立歸屬感。

說到歸屬感，偉熊記起小時候與孿生哥哥放學後，最愛用《蠟筆小新》來「電視汁撈飯」，撈的便是媽媽炮製的例牌——茄汁焗豆腸飯。一天，《蠟筆小新》宣佈停播一集，因為香港首位奧運金牌選手誕生了，新聞報導需要全天候直播此盛事。看著電視中粗眉大眼、風趣搞笑的小新，突然變了一個全身皮膚黑黝，且一次微笑被重播再重播的女運動員——李麗珊，作為不懂世事的小孩，總有點不是味兒。

13

但發了兩下牢騷後，用匙羹撈兩三下飯碗，甜甜酸酸的茄汁便剛好可包裹每一粒白飯，配上兩條香口的腸仔，每一口都令偉熊與哥哥的舌頭滿足得很。吃著吃著，便把失去的卡通片給忘了，這大概就是味道的歸屬感所發揮的作用。

雖然長大後發現，原來此菜式只是幾分鐘便可完成的「罐頭飯」，但想到媽媽在百忙中抽身照顧他們，加上這道飯的珍貴之處在於「出面食唔到」，還是從心滲出一份甜。

但往事只能回味，正如《金玉滿堂》（1995電影版）的經典對白所說「能吃到最好的，有時都不是最幸福，因為吃完，再吃其他東西，就會覺得不好吃⋯⋯」

吸啜一口凍檸茶，把令人口澀的味精沖淡多少後，偉熊提起填滿的肚皮，起行再回到工作的地方。

電話一響，媽媽來電了。

「今晚返唔返嚟食飯呀？」

有一間從不找人頂手或執笠的「飯堂」，並非必然，偉熊為此而感恩。

【母愛的甜】

材料

樹脂黏土	適量
仿真水	約三滴
水彩（紅、橙及白）	適量
糖果棒	造多少碟便用多少
透明包裝紙	造多少碟便用多少
懂煮飯的媽媽	一位
辦公日子午餐時間	少於一小時（撇除排隊時間）

製作過程

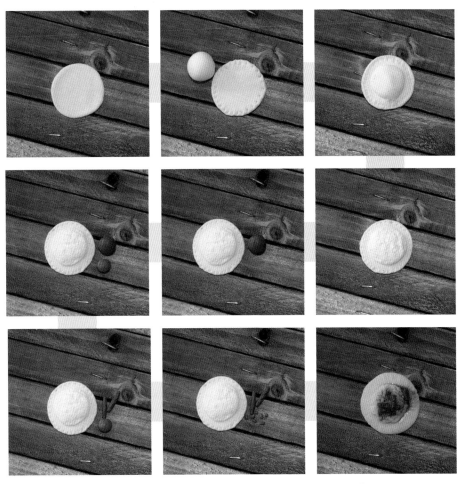

茄汁焗豆腸撈飯

隨 性 的 甜

【大排檔奶茶】

「打破歲月界限！永遠留住25歲嘅肌膚……」

節奏激昂，口號規律的護膚廣告如常地重播再重播。

年老的母親把剛盛好的花膠人參雞湯遞給夏天後，便慢慢轉身疑慮重重地望著電視戚笑說：「話明打破咗個界限，但又要留住25歲！咁即係點呀？」

夏天一聲不語，把熱湯一飲而盡，提著手袋便準備出門。

「你又去邊呀？阿富今晚唔係揸車嚟接你食飯咩？」

「我約咗人去大排檔……」隨著大門關閉，夏天的聲音便從屋中退場。獨剩母親和一碗雞骨湯渣在桌上。對於母親的期望，夏天是心知的，但面對別人的期許前，她選擇先面對自己。

有沒有到過大排檔飲奶茶？那裡人來人往，根本沒有人有空理會你，沒人站著等你落單，不用訂位，不用花費太多金錢，沒有最低消費，更沒有加一服務費，你想喝就喝，不喝「過主」，反正你記得埋單就好。夏天酷愛這種無負擔的隨性。穿過幾層地盤阿叔吞雲吐霧的煙幕後，熱騰騰的奶茶終於來到夏天眼前。

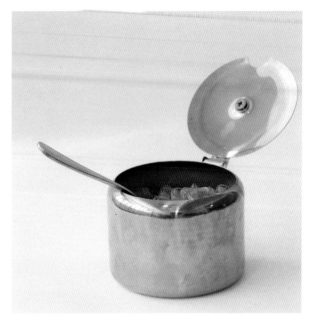

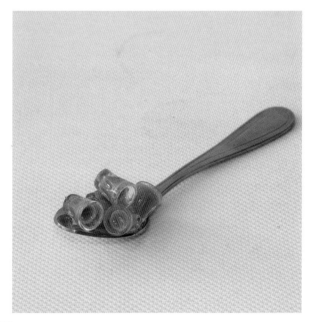

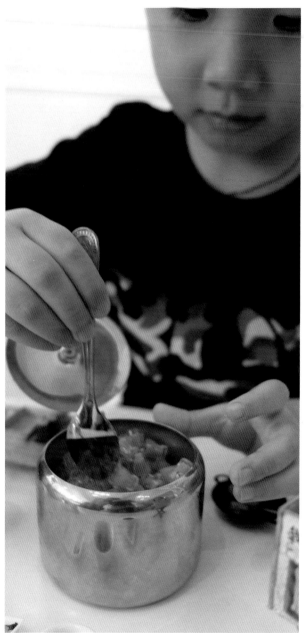

呷上一口香濃的地道奶茶，她彷佛又嚐到一種她嚮往的愛情味道。愛情本該如此，順滑而帶濃郁的味道，口感實在且沒負擔，是花奶和紅茶一場純粹得很的相遇，令人百飲不厭。

朋友：「年過30後，身邊一堆朋友衝閘式地宣布結婚、生仔、又生仔，你有冇壓力？」

夏天：「冇！永遠唔會有！」

就是這樣，夏天經常抽時間自己約會自己，因為她要絕對地了解自己的想法。她所期望的愛情，是彼此的心靈都願意順著自己的心去做每一個決定，絕不是由年歲、社會眼光甚至傳統習俗去決定一對情人的生活。就像她認為生小孩並不是女人絕對的責任，不從心而發的，她絕不妥協。

黃夏天希望情人可以跟她一樣，剛好路過大排檔，就隨性的來一杯奶茶。要為一段感情加多少羹糖？隨心吧！反正記得埋單就好。雖然歷經多次失望，但夏天堅信這種嚮往獨立的隨性，在現今標籤思維主導的城市，更見難得且甜美。就如一杯值得她拋開所有環境條件的大排檔奶茶。

【隨性的甜】

材料

糖罌	一個
匙羹	一個
迷你膠杯	大量
A膠和B膠按三比一分量	混到夠為止
水彩（淺啡黃色）	隨量（視乎閣下濃淡口味）
生日次數	30 次或以上
戀愛經驗	十年以上（效果因人而異）
對隨性的渴求	隨量（視乎閣下對被嘮叨的忍耐力）

甜

製作過程

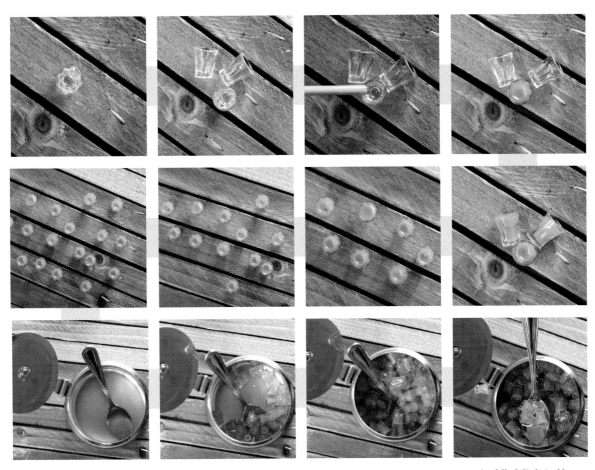

大排檔奶茶

分歧中享甜

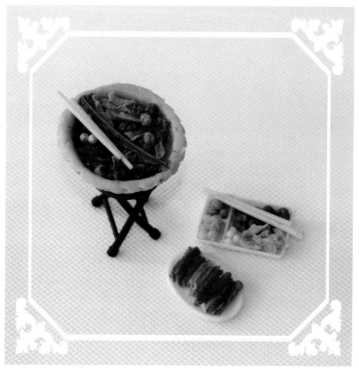

【鴛鴦火鍋】

「伙記！麻煩畀多杯熱水吖。」說完，阿藍便無奈的看著女朋友。

「你點會買錯戲飛呢？」Claire苦笑著說。

「我冇買錯！係你話隨便一套都可以的。」阿藍解說。

「但你應該知道我唔睇恐怖片㗎喎！」

一對小情侶坐在火鍋店內，靜默了好一會兒，直至侍應傳上菜單。

Claire一見到菜單，便興奮地點菜。

鴛鴦火鍋有一個優點，可以同時容納兩種口味，讓食客保持個人化的口味。酷愛吃辣的Claire，每次交到的男朋友都巧合地不嗜辣，所以鴛鴦火鍋便是讓二人可以忠於自己口味且同步進餐的選擇。

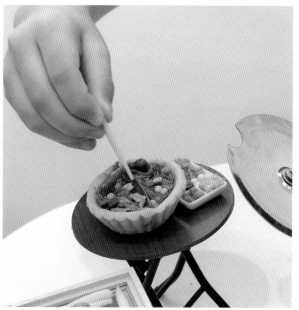

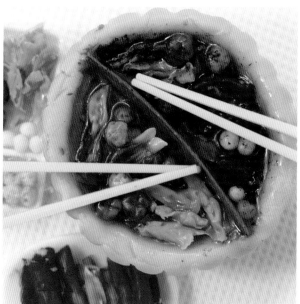

肉片送到了，阿藍通常都會先把筷子插進麻辣湯裡，把煮熟的肉片夾給Claire，再用水沖洗一下筷子，才夾不辣的到自己碗中。這個溫暖的小動作總讓Claire暗生無限幻想，總覺得他就像家人一樣。她最愛把阿藍帶到火鍋店。一旦吃火鍋，Claire就會全程投入在當中，不會計算時間、卡路里、甚麼健康唔健康，反正活在當下最重要，跟現在的他一起享受一頓美食，就像她從來不會為一段戀愛填「條件表格」一樣。

阿藍把蝦滑用小刀，分好一小坨一小坨的，按比例一半落到清湯，一半落到麻辣湯，邊攪拌邊用餘光看一下Claire說：「如果一陣真係好驚我哋就早走啦！好唔好？」

Claire滋味地咀嚼著剛撈上來的蝦滑，半音不全地輕笑說：「好啦！一陣驚就匿埋喺你背脊後面咪得囉！」

阿藍哭笑不得地看著這喜怒無常，撒嬌時卻很可愛的女友，心情就像手上的筷子般，不斷來回甜辣又折返，感覺挺過癮的。

【分歧中享甜】

材料

樹脂黏土	適量
蛋撻模具	一隻
12 色水彩	一盒
仿真水	適量
願意讓步的情侶	一對
分歧	總有少許

製作過程

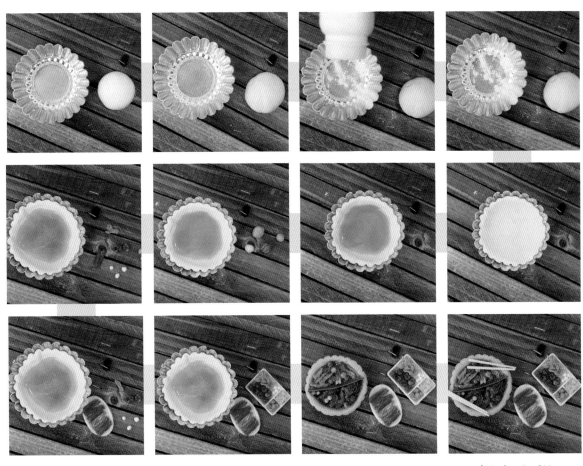

鴛鴦火鍋

成 長 的 酸

【糕
點】

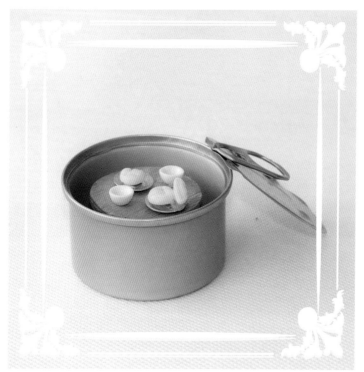

在傳統的中國文化當中，都會為糕點加上一些喻意團圓的意頭，所以每次當彤製作糕點的時候，就會想起身邊人。世界上最容易失去的一種人，就是身邊人。不論是朋友、家人、情人，一旦大家在成長過程中，有所改變，其實就再也回不去。就好像茶道中「一期一會」的道理一樣，每次跟對方飲啖茶食件糕的時刻，都是獨一無二的，永遠不可能重來。

糕點有各類不同口感、質地、香味、形狀，都值得一一品嚐。彤的老公最愛吃水晶餅。水晶餅的外皮質地軟塌塌，咬下去會黏牙且沒一點味道，所以不太討人歡喜。話雖如此，其實只要你用點耐性咬到餅的中心，它內裡的餡料，便會送到你的舌頭，剛好與那坨被咬破後淡而無味的水晶皮搭個正好。

關於這段婚姻，他們是啜到了「餡料」，也覺飽足了，可是年輕人的腦袋就是還沒長出珍惜和知足的概念。任性的多喝了幾杯街頭買的蜂蜜綠茶，便把這水晶餅消化掉。

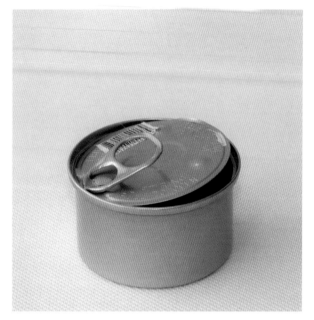

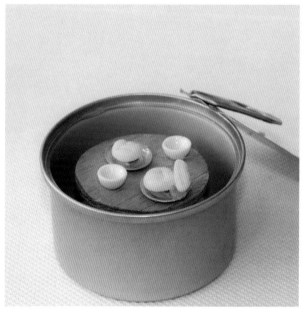

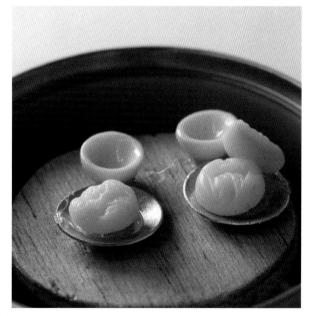

電影《重慶森林》的警察663說：「不知道從甚麼時候開始，在甚麼東西上面都有個日期，秋刀魚會過期，肉罐頭會過期，連保鮮紙都會過期，我開始懷疑，在這個世界上，還有甚麼東西是不會過期的？」彤實在是身同感受。

離婚之前，每逢人日，彤都會為老公，做一碟糕點，沖一杯茶，還要把坐椅並排在一起，因為這種坐法，才讓她有並肩同處的感覺。就是這樣！彤就覺得可以留住那一刻。

團圓至少要有兩個人，最初團圓代表爸媽，後來代表彤跟爸爸，曾經代表她跟丈夫，現在代表她跟妹妹，她感恩自己還可以「團圓」，雖然「團圓」的畫面常變。

【成長的酸】

材料

樹脂黏土	適量
水彩（黃）	適量
有限期的包裝	一個
常變的人情	因人而異
成長的經歷	多年

製作過程

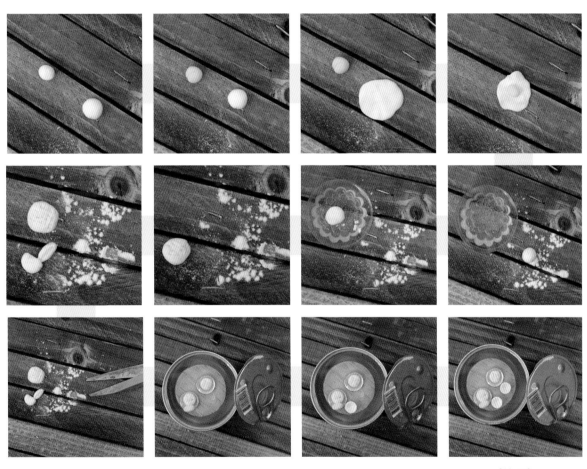

糕點

錯失的酸

【唧唧冰】

下午兩點，黏土乘坐校巴到達耀安邨樓下。雙腳從校巴樓梯一躍到地後，黏土便向公園方向衝去。

「喂⋯⋯喂！喂！」突然，一把調皮的聲音從後傳來，且愈迫愈近。

黏土一轉身，就見肥仔John雙手拿著唧唧冰衝向自己。那唧唧冰當時已經被擘開，右手半支，左手半支，半溶半硬的，跟John那倒滿汗水的額頭一樣濕溚溚的。

「嗱！請你食吖！」John幾乎每次都會分半支給黏土。

這時候，黏土讀小學四年班，每日都坐校車回家，下車時常常都撞到John。John也住在附近，是黏土同班同學，不過他是自行放學的。他們常會一起跑到文具舖和士多，買些吃的玩的才捨得回家。總之，黏土最記得的，就是當年不用花錢，便可分到半支藥水味的唧唧冰。吃飽後，他們總愛走進文具店付「兩蚊雞」抽金絲貓（用竹葉包起的昆蟲）到公園玩，二人手心黏滿稠稠的糖水，連帶那錢幣也黏黏的，老闆接過後都會板起臉來⋯⋯

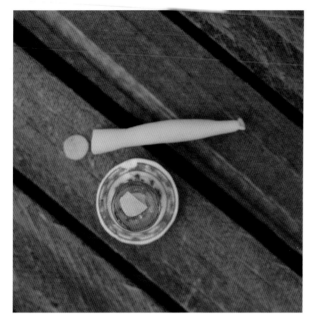

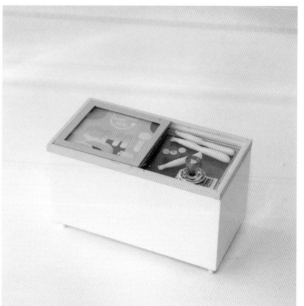

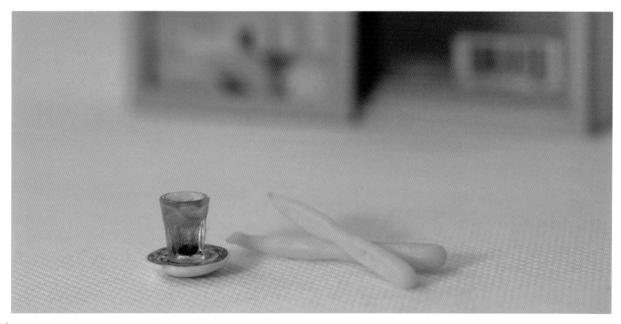

玩伴這關係，原來跟唧唧冰一樣。吖！就是溶得「鬼咁快」！其實John在六年班下學期曾再三跟黏土講過，自己快要去外國讀書，可惜黏土當時意識不到原來「我飛去外國讀書」，等於講「再見」，所以從未上過心，眼睛只懂得注視著手中那支不停滲出冰水的唧唧冰。

一直到學期完畢，John沒再上學。於是，黏土打電話到對方家，希望寫下他的新地址。

而最後，黏土得到的回應是：「小朋友你邊位搵佢呀⋯⋯」

黏土忘了John的姐姐實際上講了些甚麼，總之他就從此沒再收到關於肥仔John的消息。

後來，每當想起這段回憶，黏土心中都不禁泛起一陣酸。

其實在成長過程裡面，放在手掌心弄到溶掉的「唧唧冰」又何止這支呢？溶到現在，小朋友都快不知道「唧唧冰」是甚麼東西、士多不再入貨了，我們又跑來懷念一番。

你人生中，又吃過多少支酸酸的唧唧冰呢？

【錯失的酸】

材料

樹脂黏土	適量
仿真水	四至五滴
水彩（深紅及深啡）	適量
迷你膠杯	一隻
快活不知時日過的童年	只得一次
失聯的兒時玩伴	一名

製作過程

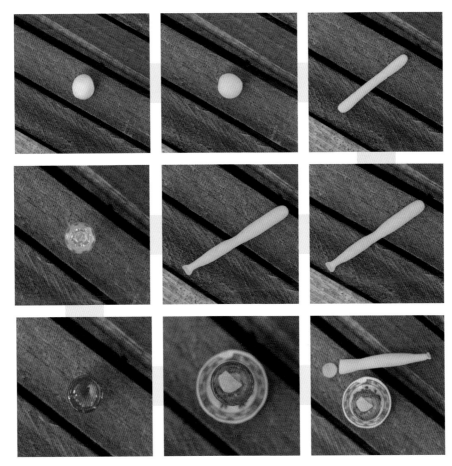

唧唧冰

得 不 到 的 酸

【老師獎勵的檸檬糖】

叮噹！叮噹！最後一課的鈴鐘響起。陳老師把粉筆放下，從手提袋中拿出一包蜜蜂牌檸檬糖。

「讀咗你名嘅小朋友，出嚟拎糖！」

這是陳老師開學時定了一個小遊戲，要是哪位同學在該周表現好，在星期五便可獲得糖果一粒。

看著同學一個又一個的出去排隊領糖，俊豪一直期盼著自己的名字會在名單中。可是一盼就盼了一個學期。誰叫他永遠背默都背不好。事實上，字他都會寫，但就是沒能硬把句子完整記下來。

「哈哈！我有！你冇呀！」頑皮的志強故意拿著檸檬糖，在俊豪面前要揚威一番，想要逗他生氣。

43

44

「哼！好威咩？我夠有！」俊豪不甘示弱，從口袋拿出一粒自己用五毫子在小賣部買的檸檬糖，在志強眼前搖晃幾下。

放學後，拆開包裝，把檸檬糖塞進口裡，俊豪發現那一陣酸並不合他口味，之後就沒再吃了。

後來，他總算明白，當年他手中檸檬糖的成分跟其他同學的根本不一樣。別人嚐到的，是老師的讚賞，而他只傻傻的用五毫子買下一陣心酸。

故事說到這，如今當了老師的俊豪也會每星期買一包已經改了包裝的蜜蜂牌檸檬糖，派發給學生，而獲取的條件是：有盡力學習的都值得擁有。換句話說，只要是他的學生，他都會鼓勵。

縱使現在的小朋友已經嫌棄檸檬糖感覺老土⋯⋯

【得不到的酸】

材料

蜜蜂牌檸檬糖包裝	一大包
兔子讚賞印仔	一個
五毫子	一個
良師	可遇不可求
比你優秀的同伴	永遠都有

製作過程

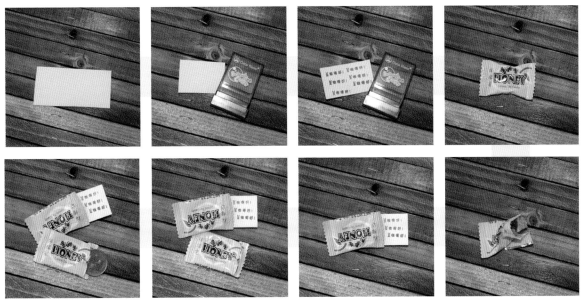

老師獎勵的檸檬糖

趕路之苦

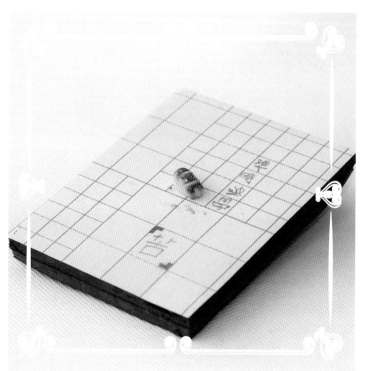

【餐包仔】

「快啲啦！唔好瞌眼瞓啦！行快兩步啦！」

九十年代初，「熱狗」（沒冷氣巴士的花名）還未開設太多過海路線。當時住新界的Bonnie，每天早上天未亮時，便被媽媽拖行在街道上奔跑，為的是趕上一班又一班的巴士。等車的時候，Bonnie覺得最刺激的就是伸長頸子望一下那一次「抽」中「熱狗」定「凍狗」。

為確保Bonnie能準時上學，媽媽沒能安排時間與她吃早餐，每天只塞一個餐包仔到她書包，為求填飽她的肚子便可。而為了時間更好用，那件餐包仔更是前一天買好的。用最方便的方式準時上學，成了一種生活技能。

2014年，Bonnie已是個大學畢業生。在最後一個大考之前，她已急於與一間社會企業機構簽了約，準備大考完畢便正式上班。記得當時她的確為這個安穩的計劃而滿心感恩，反正不用為自己的前景煩惱，對一個畢業生來說已經是一大樂事。

這機構裡的同事大都擁有一副安逸的臉孔，可能是因為生命不曾有甚麼重量，又或是曾經從大風浪中脫險而歸，所以才堅持對平淡珍而重之。在寫字樓中，除了打字聲之外業沒有別的音效。

一天冬晨，天氣濕漉漉的，Bonnie成為了車站人龍中的其中一小撮人，抖擻中的身體瑟縮在近年流行的輕盈羽絨中（肩頸總承受不了太多重量）。好不容易擠上了巴士，卻剛好滿座。她把腰背放軟靠在窗邊，玻璃上黏滿日月積存的塵漬，勉強還可透現出外面車水馬龍的風景。就在Bonnie視覺快麻痹之時，巴士駛經被晨光沐浴中的海濱長廊，Bonnie選擇把瞳孔變成了一支長鏡頭，由閃爍的海面，攝到路徑上的單車，再轉移鏡頭到排列在公路旁正上演葉落歸根的禿樹上。植物都很定性，甘於讓這殘忍的季節一年一度的來行刑，但到底是命，還是屈服，輪不到人類濫評。最後，鏡頭縮回車廂的窗框內，在廣角鏡中，Bonnie看到自己正處於一部四處釋放冷寂的囚車上，車中所有人都被困在上班與下班交接的空間中，而每個人的監期都按需要各有長短。

就這樣，她有意無意地選擇了這種生活方式，但卻沒留意到，這快成為了一個不變的系統。盡快達標的概念，左右了她的生活模式，最後只能追求「方便」。

真的全無生活細節？其實是有的。當年每次回到學校，拿起那餐包仔，Bonnie都會聞到那附帶的鉛筆味，嗅覺上已嘗盡苦澀。

一直到現在長大了，Bonnie對所有類似餐包的食物，都產生一種「吃苦」的心理陰影，畢竟人生其實一直都在趕路……

「又揸豬仔包呀，Bonnie！」同事路過笑說。

「係……今朝趕唔到早半個鐘嗰班車。」

【趕路之苦】

材料

樹脂黏土	適量
水彩（黃、橙及啡）	適量
鉛筆	一支
望子成龍的媽媽	一位
遙遠的上學路程	每天來回一次

製作過程

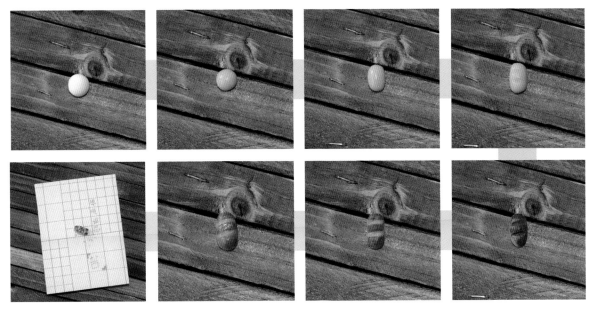

餐包仔

小 眾 之 苦

【咖啡】

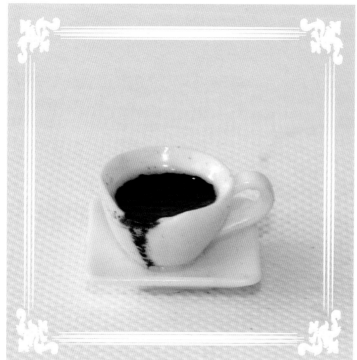

下午三點，是個無聊的時間，不早亦不晚。咖啡室堆滿了不同年齡的「無聊人」，剛放學的中學生、買完菜的婦女、談不成訂單而懊惱的保險經紀⋯⋯

康啜一口特濃黑咖啡，眼球一瞪：「哇！好苦呀！」。

「特濃咖啡本來就苦呀。」坐在旁邊的同事說。

「不。這杯特別苦。」

正所謂心理影響生理，看來他不為意地把苦悶的情緒混進那口咖啡中了。康是一位雜誌編輯，經常相約同事到旺角的一所樓上咖啡室開會。咖啡室四周貼滿西式村莊風情的圖畫和明信片，牆上釘有一個由紅酒木箱改製而成的書櫃，內裡的雜誌或書籍可供客人隨意借閱。天花板上的燈泡長期只會透出稀薄的橘子光，與露台外面送進來的陽光一混，形成了一種說出心底話的好氣氛。再加上店員長期播放著花草系的輕音樂，相信有不少客人，都愛把自己的心肺掏出來，偷留在這裡，只把軀殼帶走，空閒時，才回來探訪一下自己的「心底話」。康在這裡，亦認識了一位忠實讀者阿肥（咖啡室店員）。

「多謝總編！」康掛斷了線，拿起桌上的咖啡，乾枯的雙唇含著杯邊，用舌根盡力一抽，把連日來熬夜趕稿所損失的滋潤，一吸而盡。

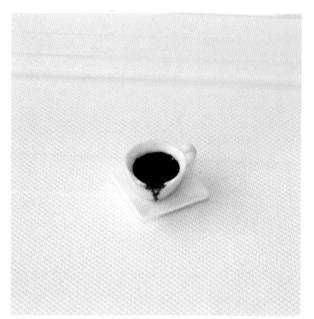

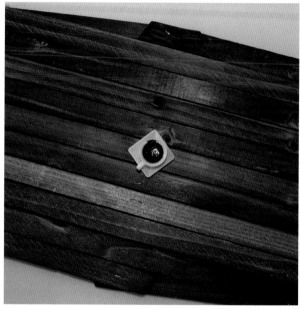

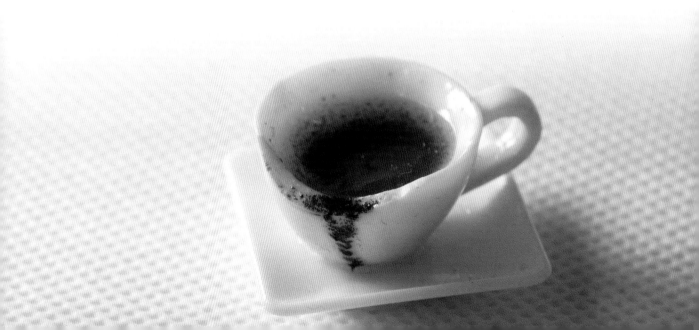

「哇！你喺度吸毒呀？反晒白眼咁？哈哈！」阿肥用手上的吸管撥弄著自己被吹散的髮碎：「你每次一趕完稿，都笑到隻眼尾可掂到太陽穴嘅！哈哈哈！」

阿肥的無厘頭風格總能舒緩一下阿康繁重的工作壓力。雖然對方只是普通的讀者，但阿康亦不時向他請教意見。

「係呢！你對呢期談論鬼怪的專題名稱有意見嗎？」

「你自己想一想，應該改一個……」阿肥把眼皮咪成一團，像要把甚麼偉大的靈感擠出來似的，可是伸出來的五指，在空氣中扭了半天。「我明天告訴你！」

就這樣，阿康等待了幾個「明天」後，沒收到對方的回覆，便不以為然地如常工作。一直到一星期後，他突然收到對方因受不了社會壓力，而在公路附近跳橋身亡的消息。阿肥是位跨性別人士，為人隨性善良，談吐風趣幽默，卻看來找不著一群適合的聽眾。

後來，每次想起對方，康便想起對方的人生如黑咖啡般苦。

【小眾之苦】

材料

迷你咖啡杯	一隻
仿真水	適量
水彩（啡色）	適量
社會壓力	無形的
不是真正的快樂	時常

製作過程

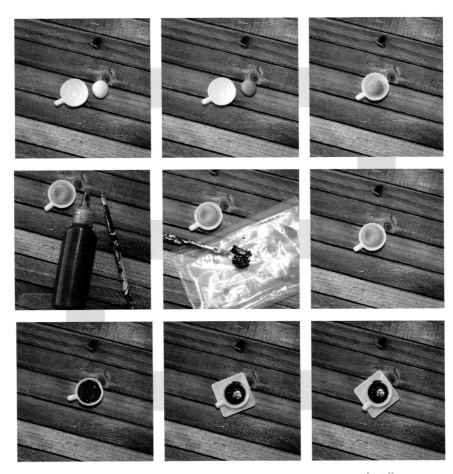

咖啡

婚姻中的甘苦

【住家碟頭飯】

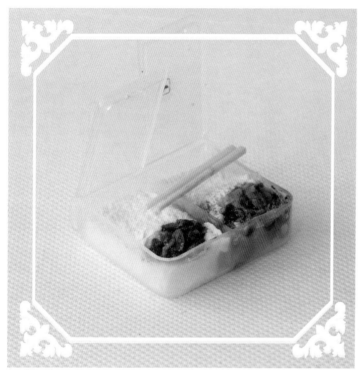

黃昏約六點，依雯把瓜菜洗浸好備用後，便到浴室洗把臉，待老公致電通知回來，再落鑊起菜。她雙手盛載著少許清水，向臉上一潑，那殘留手心的菜青味也轉移到臉頰。望著鏡櫃上的這四處紅卜卜的臉蛋，依雯猶然記得自己25歲出嫁時花樣年華的容光。能下嫁自己的初戀情人，是不少女人窮盡人生也只能羨慕的夢想。

常言道「甘苦與共」，用這四個字對新人作出勸勉不無原因，就當她以為從此便樂嚐此甜時，甘苦便找上門來。新婚之喜當晚，依雯貪玩地用一雙巧手拿起利是封，抽出禮金，把透著不同光影圖騰的剪紙剪下，貼在新房床頭。本來看似充滿喜感且色澤明艷的剪紙圖案，陪伴了她一段時光後，卻化成深深淺淺的陰影爬到她的身體上。2004年，她發現自己身體居然開始長出令她變樣的荊棘——蕁麻疹（免疫系統過敏），全身肌膚不時發癢潰爛，為治癒此症，她的體重也隨著藥物影響而增加。

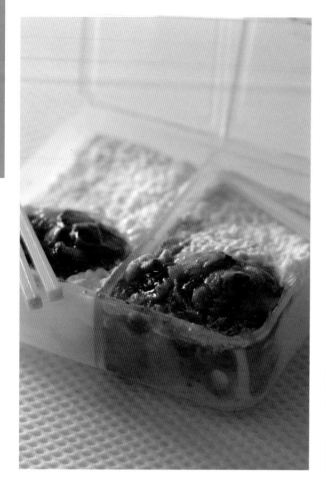

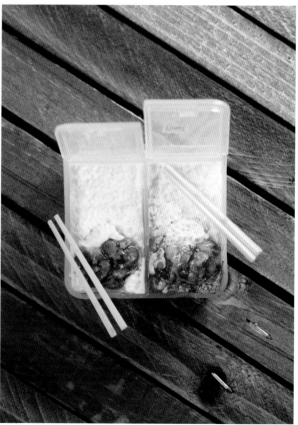

就當她對自己失去自信時,身上總會出現一雙溫柔的大手幫她的背脊塗抹藥膏。

有時照鏡,就連依雯也自覺「走晒樣」,與當初貨不對辦,但老公居然愈來愈愛她!

找到這麼一位願為自己嚐盡甘苦的另一半,依雯堅持每天工作得再累,也要簡單地為他下廚做飯。於是住家碟頭飯,久而久之便在這段婚姻中佔了一個無可取代的角色。烹調上不需甚麼花巧的菜式,反正二人都願意一同承受生活中的苦,吃甚麼都滲出甘甜來。

【婚姻中的甘苦】

材料

樹脂黏土	適量
水彩	適量
水彩筆	適量
光油	適量
藥膏盒	一個
婚姻生活	廿多年
好老公	一位

製作過程

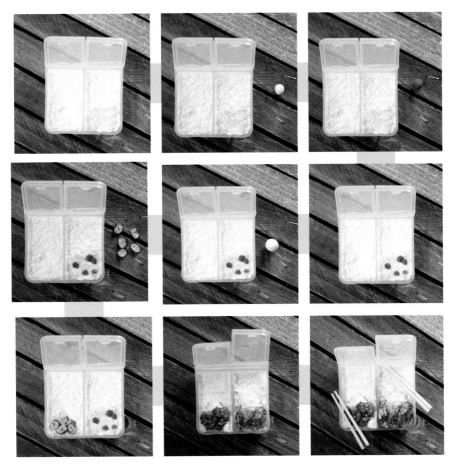

住家碟頭飯

甜到有苦味

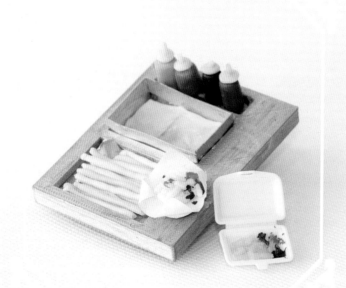

這年初夏，雨水稀少，整個聯和墟的悶氣聚集在一起像個水蒸爐。

一天中午，陽光很猛，透進車廂內，當頭一照，容易令車中人頭昏腦脹。剛開業當貨車司機的Wilson見沒甚麼時間，便下車買一包腸粉填肚當午餐。腸粉檔每天由開門開始，一直都會有一條小人龍在守候，因為2018年還賣三蚊燒賣、六蚊腸粉的小店，實在是買少見少。

「下位！要咩？」

「兩份六蚊腸粉，分兩包袋。」

老闆徒手從蒸櫃拿起八條腸粉，用浸了食物油的剁刀快手且細仔地分成一小截一小截，再平均分到兩張油紙上，遞給旁邊的小伙子。

小伙子每天的工作就是為流水賬式的客戶，調出一包包不同口味的腸粉。甜醬、辣醬、麻醬、豉油，分別負責甜，酸，辣，鹹味。甜醬一直是最受歡迎的，特別受小孩喜愛。而大部分的人多數都會叫「咩醬都要！」，一次過嚐盡各種味道總覺沒有吃虧。略沾油香的蒸腸粉，看上去已經滑溜彈牙，但就沒甚麼人會清清地，不點醬料光吃。

「要咩醬？」

「豉油、甜醬，要勁多甜醬！」

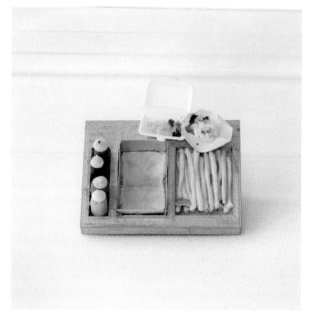

Wilson是個性格極端的人，要是喜歡一件事或東西，便會執迷地投入，如無意外的話更不會有意識抽身。常言道，世事總是無常，在股票的世界更是風雲驟變。2004年，Wilson成功用儲蓄買下了兩層物業，一買一賣下賺了幾十萬。同年亦趁機與女友結婚。人逢喜事精神爽，Wilson還記得，適逢太太說自己的口味剛巧與他一樣，吃腸粉鍾愛沾甜醬，於是兩小口每次買腸粉，都吩咐店員務必多沾甜醬。甜，對他們來說，是要多少便有多少。投資，也一樣，想賺多少便投資多少……

2011年，Wilson好不容易熬過了破產審查處定的收入限制期，便重新工作，一切由零開始，直到今年決定再戰創業大軍，自僱當貨車司機，當中的辛酸艱澀盡在心頭。

「喂！老婆？你喺邊呀？做咩半日一個電話都冇嘅？」 Wilson不耐煩地在電話中質詢老婆的行蹤。

電話另一頭即傳來憤懣的回應：「湊住你兩個仔邊有手打電話畀你呀！」

腸粉包好了，拿著手提電話的Wilson單手拿起竹籤，串起兩塊放進口裡一嚐，卻滲出奇怪的苦味來。

Wilson不自覺的把眼睛「咪」起來，太陽穴立即疊出一條魚尾：「喂！你包腸粉苦嘅！」

排在後面的老伯看不過眼輕反一下白眼，開始指手畫腳地開教起來：「大佬！你落啲甜醬仲多過腸粉，咪甜到有苦味囉！咩醬都要啱啱好先得㗎嘛！你識唔識呀？」

【甜到有苦味】

材料

樹脂黏土	適量
水彩（紅、土黃、橙及黑）	適量
迷你飯盒	一個
性格極端的人	一位
撞板經驗	多次

製作過程

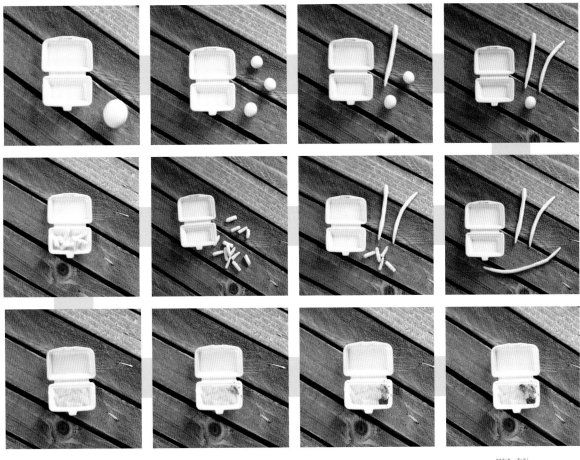

腸粉

新 鮮 滾 熱 辣

【炸油糍】

「阿嬅！開門！」

阿嬅聞到千年油的鹹香，一早已在門後守著。每次當童工的姐姐從工廠下班，便會買新鮮的炸油糍（蘿白絲餅）給阿嬅吃。炸油糍流行於六七十年代，是一種在香港快要絕跡的小食。它由濃厚的粉漿包裹著蘿白絲，再用千年油猛火炸起而成。當打開那包著熱辣辣的炸油糍的雞皮紙袋時，阿嬅都倍感興奮，同時亦會有捨不得把它一次吃完的小矛盾。

1984年12月，全家坐在電視機前見證中英聯合聲明簽定，阿嬅未算有多少政治意識，還在留意女皇典雅的衣著。幾天後，恆生指數不尋常地升，一向沒資本投資的老爸邊用筷子夾散碟上的腐乳，邊用局外人身分「預言」：「睇住吖！今次又唔知死幾多人！」

看著那半溶在雙筷間的腐乳，阿嬅感恩有姐姐剛為她買來新鮮滾熱辣的炸油糍墊了肚。

幾年後的某一天，恆指突然直跌谷底，一直跌，最後跌到停市。老爸打工的廠房執笠，阿嬅全家立即由局外人變局內人。

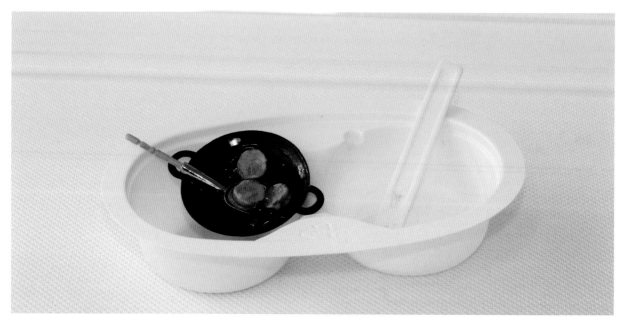

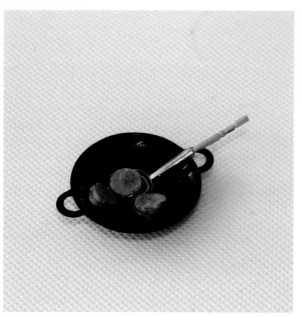

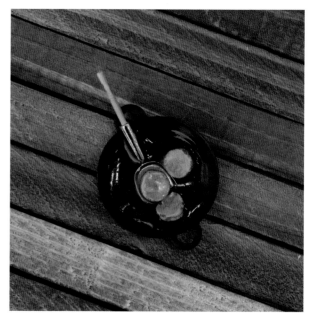

那一年，阿嫦正準備升讀大學，因家裡經濟問題而掙扎是否繼續升學。姐姐對阿嫦說，炸油糍的獨特之處，在於要即時享用，否則便會滲出油腥來，香味盡失，只能吃下一口油膩味。就像人生所有機會一樣，必定要把握那熱辣辣的時機。

如今，阿嫦已經身為兩位大學生的媽媽，一所公立小學的科主任，稚氣不再，但縱使隨年月看化人生百態的她，每當經過兒時所住的地區時，那塊灑滿五香粉，外脆內軟，滲著蘿白絲鮮甜味道的小食，還依稀猶存在舌頭上，令她回味無窮。

【新鮮滾熱辣】

材料

樹脂黏土	適量
雪米磁包裝盒	一個
迷你炸鑊	一隻
仿真水	適量
機會	無常地出現
疼愛自己的人	一位

製作過程

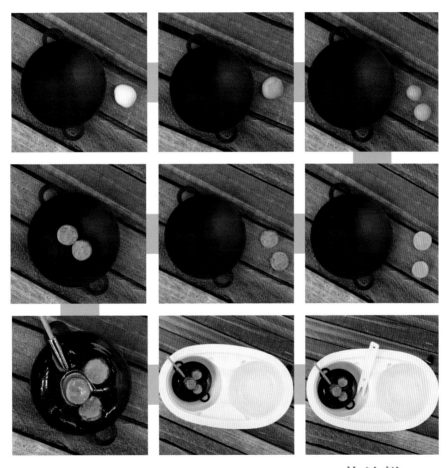

炸油糍

毒辣的規則

【小賣部即食麵】

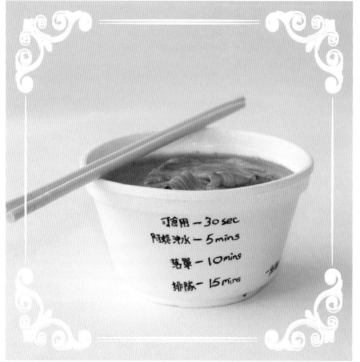

可食用 — 30 sec
阿婆沖水 — 5 mins
菇單 — 10 mins
排隊 — 15 mins

5mins 10mins 15mins

小學時，有期待過每一次的小息時間嗎？

這時光只有短短10至15分鐘，但足以成為讓萬宜撐過整個早上課堂的「海市蜃樓」。

小息時間最吸引小朋友之處，就是到小賣部購買自己心愛的小吃。這是全日唯一可以擺脫父母掌控，自己做決定的一餐。萬宜最愛吃的就是價值「五蚊雞」的即食麵。小息時間一到，萬宜便衝到小賣部門外排隊，可是儘管她用最快的速度跑下去，還是會見到一截人龍，擋在她與那碗即食麵中間。

萬宜一直認為，學校與小賣部正在進行一個很毒辣的陰謀，就是利用緊絀的時間和摘名制度，讓買即食麵的小朋友「有得買冇得食！」

要吃下一口即食麵的過程是這樣的——先用5分鐘排隊，落單後，小賣部阿姨會在廚房徘徊大概10分鐘（但沒人理解她在忙甚麼），當見到她終於拿起熱水壺，用熱水把那原本因太硬身已頂在碗頂的正方形麵餅，沖泡至軟化到碗內時，萬宜都會好感動，但蓋下膠蓋後，阿姨會吩咐仍需等待5分鐘後才可食用。5分鐘又5分鐘，一次小息有多少個5分鐘？這「漫長的等待」，總讓舌頭養出千隻熱鍋上的螞蟻，癢得口水一直湧到嘴邊。

可以吃了！打開膠蓋，那香噴噴的蒸氣便往上流動到鼻孔，再用木筷子一夾，一小束被熱水浸至微軟中帶脆的即食麵便送到萬宜口中。

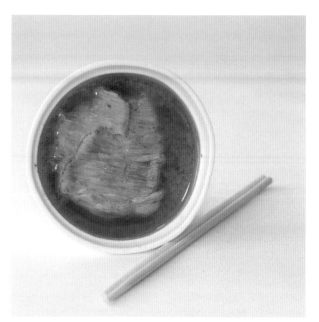

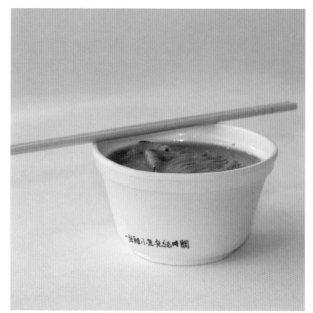

叮噹！叮噹！就在這麼一瞬間，鐘聲響起，一切就像在睡夢中快食到愛吃時被叫醒那樣。那位站在後面「捕蟬」的風紀，正等候著鐘聲完結一刻，可依據萬宜口中還有食物這罪名來摘她名。

在九十年代，「五蚊雞」對於一位小孩來說，已經是「巨額」。為了抗衡，在十萬火急的30秒內，百行以吃為先的萬宜，居然把熱辣辣的即食麵一次過全掃進口腔內。滾燙的麵湯，由喉嚨直達腸胃，再到廁塔。最後，這碗即食麵的味道，便由本來的30秒，猶存至一星期⋯⋯

萬宜一直對於小息時間只有15分鐘，感不解且不服，多次犯規來抗衡，於是小學時期都是「畀人摘名當食生菜」。

長大後，萬宜到了一所外資設計工作室打工，西方文化的工作團隊風格較破格，對她來說挺自在的。工作室的文件房中，有一個約定俗成的櫃子，每個崗位負責一格位置，而櫃子的任何尺寸和排位之類都被一些未見過的前人定死了，不能改。一天，萬宜試圖為櫃子安排更好的空間運用，結果空間改善了，但當規定被破壞時，櫃子的結構卻立即崩壞，差點整個塌陷下來。同事好心跟她討論說，這是櫃子長期受重不均，令結構有毛病，錯不在她，但她已經吃了一大虧，便只有把櫃子還原。

人大了，萬宜開始發現毒辣的，是行使者的執念和抗衡者的衝動，而非規則本身。

【毒辣的規則】

材料

樹脂黏土	適量
輕黏土	適量
木筷子	一對
發泡膠碗	一隻
仿真水	適量
水彩（土黃色）	適量
反叛但腸胃不佳者	一名
不協調的制度	總有很多

製作過程

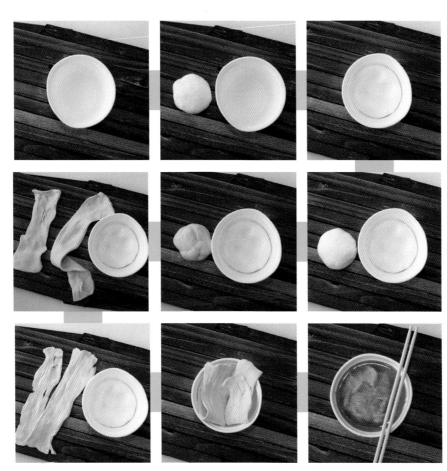

小賣部即食麵

不 被 理 解 的 鹹

【牛腩麵】

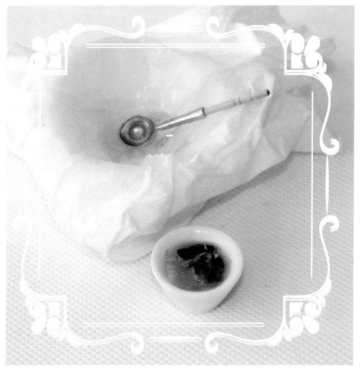

「牛腩麵！」店員把麵捧到芷菱眼前。

一聲「唔該」後，芷菱繼續埋頭於iPhone的小螢幕中收看短片新聞：「不少網民近日討論，於八九十年代為海洋公園鎮園之寶的殺人鯨『海威小姐』，身故後骨頭被製成標本，還是已被火化⋯⋯」

「芷菱！食麵呀？」

每次芷菱到樓下那所從小食到大的茶餐廳，都會點一碗牛腩麵，而同時亦會剛巧碰到那些看著自己長大的姨姨叔叔。這就是一般在屋邨長大生活的一部分。

「讀成點呀？會考幾分呀？」

「讀唔讀到大學呀？」

「你有拖拍未？廿幾歲女啦都！係咪眼角高呀？要咩條件呀？」

對於這種質詢式的關心，芷菱已經由心生厭倦轉為麻木漠視。在她成長的環境中，總有一堆關心她的「觀眾」。

一直以來，她都傾力地把每一步走好，好讓觀眾有拍掌的理由。讀書時盡力拿高分，搵工時盡力應徵工資最好的。只是走到戀愛這一步，並不是獨步能成的美事，便令人感到無力。

其實她只想遇到一個人，可以平淡的跟她到樓下那所從小食到大的茶餐廳，食一碗真的不需要太特別的牛腩麵。如果一定要為這段感情，定一個條件，她希望是「一輩子」。

她曾讀到一篇小說，內容提及「現時年過30歲的女士，參與相親的費用大約一年港幣6000元起，25歲至29歲的需要5000元起，20歲至25歲則需3000元起。另外還有一些額外費用，例如看一張相要付500元，或是看心儀男士的資料須再付500元，而踏入30歲的女士，一般都希望趕快在費用升級前『上岸』。」

當時她心想，這城市對女性的發展想像範圍真的小得可憐。就像小時候在主題公園看到體積龐大的海威小姐，穿過狹窄的水閘，每日定時演出三次絕招「跳躍凌空頂球」，由被運來香港開始，賺了廿年掌聲後，終於在1997年去世。在大部分香港人心目中，她一生功德完滿，但在早熟的芷菱眼中，早已看出海威張口時嘴角上揚，咧嘴而笑的外表只是生來的黑白花紋，她真正的表情從沒人關心過。總之，觀眾高興就好。

「唔好掛住食啦！我介紹男仔你識啦！等你阿媽開心吓都好吖！」

現時，「觀眾」的期望和催迫，卻令芷菱眼淚在心裡流……更讓這碗心中的牛腩麵愈來愈鹹。

【不被理解的鹹】

材料

樹脂黏土	適量
水彩（黃、啡）	適量
迷你麵碗	一隻
仿真水	適量
紙巾	因每人抗壓力而異
單身年資	超過25年
三姑六婆	一堆

製作過程

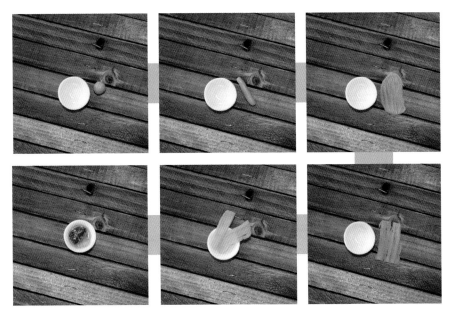

牛腩麵

趣 怪 的 鹹

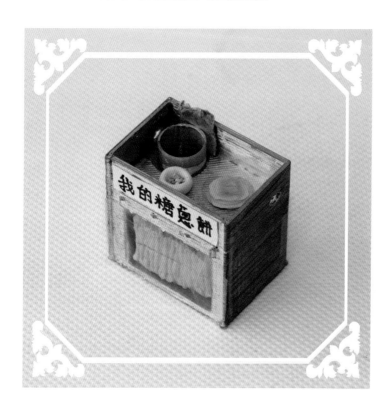

【 糖 蔥 餅 】

屋企樓下，有一間士多鋪，除了煙之外，基本都是賣小朋友喜歡吃的零食。門外，不時放置一個白鐵箱，內裡放著一卷卷奶油白的糖蔥，看起來很甜脆可口。每次走過，我都會叫阿媽買，但媽媽不肯買，她說：「個叔叔頭先撩完鼻屎冇洗手呀！你睇唔到咩？」

之後，我放學走過，都專登偷看一下他到底有沒有撩鼻屎！結果⋯⋯沒時間看全日，答案不得而知！

「唔該一塊吖！」

其實小時候只知道這塊餅甜甜的、脆脆的，外表的軟皮又黏黏韌韌，除了想一口咬下去之外，都沒認真理會過它叫甚麼名堂。

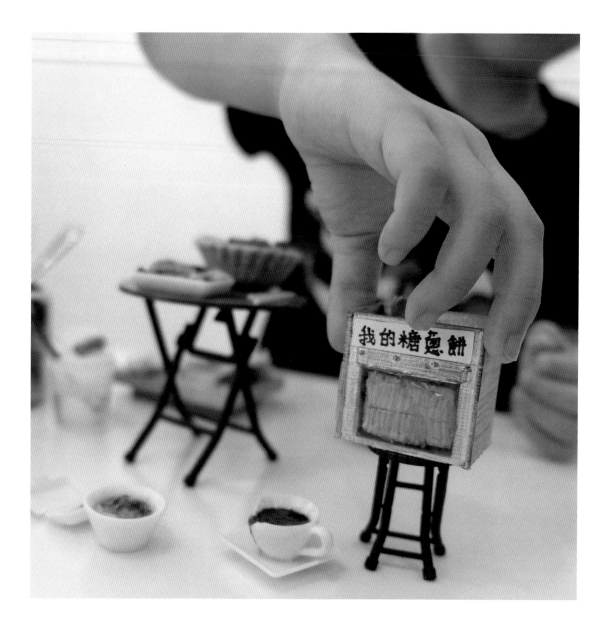

叔叔收取了我「五蚊雞」之後，就帶上手套，慢慢將一片片疊在一起的餅皮撕開，只用剔透的一片將大概一、二、三⋯⋯八，一共八個黐在一起的「圈圈」很快手地卷起來，套在雞皮紙袋裡，凸出上半件，再將下面的空位包起來，方便我拿在手中，邊走方邊吃。

其實我之後都有好幾次見到叔叔的確是有「撩鼻屎」的，但這塊餅就像我的童年一樣，開心好、不開心也好，都已經吃進肚子。既然都長大了，有空便回憶一下小時候那份只需「五蚊雞」就買到那麼一口甜的快樂！

【趣怪的鹹】

材料

樹脂黏土	適量
水彩（白及奶黃）	適量
3D打印迷你糖蔥餅	一個
手套	一隻
已拆卸士多	一間
貪吃鬼	一位

製作過程

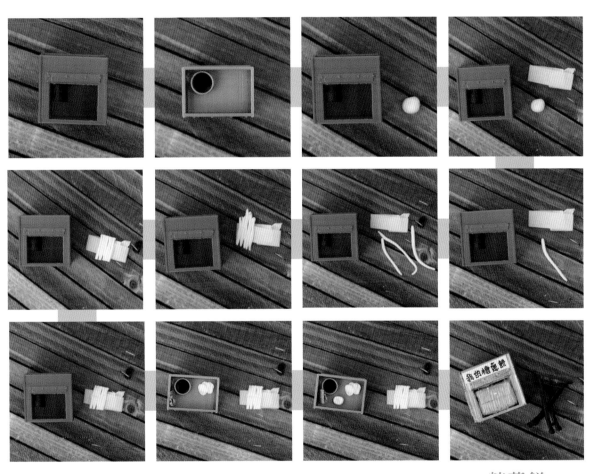

糖蔥餅

不似如期的鹹

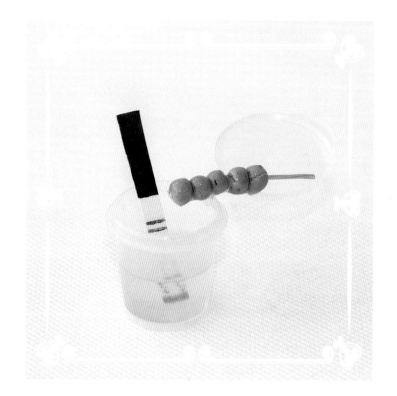

【 魚 蛋 】

「秘製醬汁」四隻朱紅色的大字張貼在粉麵店的玻璃門外,吸引了曦的眼球,縱使這兩天肚子正在「絞腸痧」,曦也決定看完診後,便回頭一嚐這地道風味。

「我建議你驗一驗孕!」聽診後,醫生隔著口罩,看似目無表情地說。

於是,曦便按診所安排的程序驗孕。她拿著商戶鎖匙到洗手間留小便,清潔乾淨再交給護士,整個過程中,她沒注意其他人的眼光,事實她一眼也不敢看四周的人和物,就連玻璃窗所反映的自己,她也不欲去正視。十幾分鐘前,她的腦袋還務實地期待著一串沾滿醬汁的魚蛋,但如今卻坐著等待這足以影響一生的結果,腦袋除了一片空白,還是一片空白,甚麼也不敢想。不知多少分鐘後,醫生再次叫曦進應診室。

「有了,真的有了。」女醫生依舊目無表情地說。

「你結婚未?」

「未。」

「咁你諗住點?」這次終於看到醫生口罩對上的雙目有點微動。她皺著眉頭,手指滴滴答答地在鍵盤上打入資料。

97

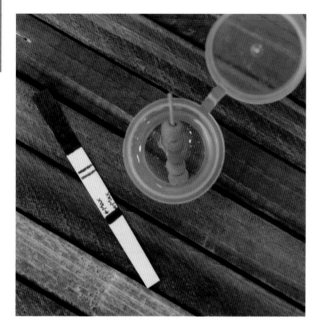

「我會問一問男友。」

曦基本都不知該說些甚麼，呢喃幾聲後，醫生開始主導整個氣氛。

「嘩！如果你要做手術，我可以介紹醫生畀你！收費唔太貴，都合理的，但如果你同大陸嘅價錢比就……」

聽到這裡，曦已經理解到醫生對自己的定位，實在聽不下去，便打斷對方：「我想問我需要食藥養胎嗎？」

醫生停了一停，眼眶稍移，瞪了曦一眼，沒回應問題，便拿起桌上半圓形的醫用算時器，左右轉了兩次：「嗯……你預產期大概係十月頭。你都係問吓男友先啦！」曦知道這醫生看不起她，再說下去也是徒勞，便緩緩地站起來準備出去。

打開門一刻，曦還是問一句：「我需要注意飲食嗎？」

醫生抬起頭，冷眼一橫：「你係生先算啦！生就再做產檢啦！」。

曦一陣心寒便緩緩離開。

「小姐！驗孕連止痾藥一共840蚊！」護士木無表情地說。

99

曦步出診所，除了少許對未知的將來感到彷徨外，她對於醫生輕視生命的態度更感失望。畢竟，第一個得知自己當上媽媽的人的回應居然是「你係生先算啦！」。

傷心之下，曦沒有當街痛哭，反而走到粉麵店，買了一串魚蛋，沾上那秘製醬汁，一口一口的與腹中生命共享第一餐地道小食。上了的士前往與男友會面途中，車上的收音機剛好播著懷舊歌曲《一生何求》：「冷暖那可休，回頭多少個秋，尋遍了卻偏失去，未盼卻在手……」

司機眼望前方路面循例一問：「小姐行獅隧好嗎？」

曦哽咽著：「嗯！好……」

大氣電波繼續「剛剛聽到望到便更改，不知那裡追究，一生何求……」

從小自尊心很強的曦，不甘示弱於陌生人前，刻意張開口，鼻孔一撐，裝作一副「打喊路」的模樣，好令眼淚流得理所當然。

曦記得，那串魚蛋的味道，真的是鹹味十足，可能是因為五官相通的關係吧。她也希望自己的孩子會記得，人生總會遇上不似如期的味道。

【不似如期的鹹】

材料

秘製醬汁的膠兜	一個
仿真水	適量
紙條	一條
樹脂黏土	五粒
水彩（土黃色）	適量
懷孕經驗	一次
標籤眼鏡	各人都有一副

製作過程

魚蛋

香港青年協會

青協‧有您需要

香港青年協會（簡稱青協）於1960年成立，是香港最具規模的非牟利青年服務機構。主要宗旨是為青少年提供專業而多元化的服務及活動，使青少年在德、智、體、群、美等各方面獲得均衡發展；其經費主要來自政府津貼、公益金撥款、賽馬會捐助、信託基金、活動收費、企業及個人捐獻等。

青協特別設有會員制度與各項專業服務，為全港青年及家庭提供支援及有益身心的活動。轄下超過70個服務單位，每年提供超過25,000項活動，參與人次達600多萬。青協服務以青年為本，致力拓展下列12項「核心服務」，以回應青少年不斷轉變的需要；同時亦透過全新的「青協　會員易」(easymember.hk)平台及手機應用程式，全面聯繫45萬名登記會員。

青年空間

本着為青年創造空間的信念，青協轄下分佈全港各區的22所青年空間，致力聯繫青年，使青年空間成為一個屬於青年、讓青年發展潛能和鍛鍊的活動場所。在專業服務方面，青年空間積極發展及推廣三大支柱服務，包括學業支援、進修增值和社會體驗。各區的M21@青年空間，鼓勵青年發揮創意與想像力，透過媒體製作過程，加強對社區的歸屬感，建立與社區互動的平台。近年推出的「鄰舍第一」計劃，更進一步讓青年工作扎根社區。此外，在「社區體育」計劃的帶動下，致力培養青年對運動的興趣，與他們一起實踐團結、無懼、創新、奮鬥及堅持的信念。

M21媒體服務

青協致力開拓網上服務、社交網絡及新媒體，緊貼青少年的溝通模式，主動加強與他們的聯繫。青協轄下M21是嶄新的多媒體互動平台，集媒體實驗、媒體教室和媒體廣播於一身。M21最大特色是「完全青年」，凝聚青少年組成製作隊伍，以新媒體進行創新和創作；其作品更可透過M21青協網台、校園電視和社區網絡進行廣播，讓他們的創意及潛能得到社會更廣泛認同和肯定。

輔導服務

青協透過「關心一線2777 8899」、「uTouch」網上外展、駐校社工及學生支援服務，全面開拓學校青年工作，提供以學生為本的專業支援及輔導網絡，重點關注青少年的情緒健康及提升他們的情緒管理能力。針對青少年成癮行為，「青年全健中心」繼續為高危青少年提供預防教育和輔導服務。

邊青服務

「青年違法防治中心」透過轄下地區外展社會工作隊、深宵青年服務和青年支援服務，就邊緣及犯罪青少年經常面對的三大問題，包括「犯罪違規」、「性危機」及「吸毒」，提供預防教育、危機介入與評估，以及輔導治療；另外亦推動專業協作和研發倡導。「青法網」和「違法防治熱線 8100 9669」，為公眾提供青少年犯罪違規的資訊和求助方法。青協於上環永利街亦為有需要的青少年，提供短期住宿服務。

就業支援

青協倡導「生涯規劃」概念，透過青年就業網絡，恆常舉辦青年就業博覽及就業與升學支援服務，協助青少年順利由學校過渡至工作環境。為協助青少年實踐創業理想，「香港青年創業計劃」提供免息創業貸款及創業指導，並透過「青協賽馬會社會創新中心」提供共用辦公空間及培訓。「前海深港青年夢工場」及「世界青年創業論壇」則為本地初創項目拓展中國內地及海外市場的商機。

領袖培訓

青年領袖發展中心至今已為接近14萬名學生領袖提供有系統及專業訓練，並致力培育更多具潛質的青少年。其中《香港200》領袖計劃，每年選拔具領導潛質的青年，培養他們願意為香港貢獻的心志；而「香港青年服務大獎」，旨在表揚持續身體力行，以服務香港為己任的青年，期望他們為香港未來添上精彩一筆；「Leaders to Leaders」則提供國際化培訓，啟發本地青年與國際領袖共創更廣闊的視野。中心正積極籌備成立「領袖學院」的工作，透過活化前粉嶺裁判法院，為香港培訓優秀人才奠下穩固基石。

義工服務

青年義工網絡（簡稱VNET）是全港最大型並以青年為主要對象的義工網絡。現時登記義工人數已超過19萬，每年為社會貢獻超過80萬小時服務。每年舉辦的「有心計劃」，連繫學校與工商企業，合力推動學生服務社區之餘，亦鼓勵企業實踐公民責任。VNET近年推出「好義配」義工搜尋器（easyvolunteer.hk），讓義工隨時搜尋合適的義工服務機會，真正達致「做義工，好義配」。

家長服務

青協設有「親子衝突調解中心」，提供免費專業調解服務、多元化的講座、工作坊及家庭教育活動，協助家長和青少年子女化解衝突。近年推出的「親子調解大使計劃」，強化家長之間的支援網絡，促進家庭和諧。

教育服務

青協開辦了兩所非牟利幼稚園及幼兒園、一所非牟利幼稚園、一間資助小學及一間直資英文中學。五校致力發展校本課程，配以優良師資及具啟發性的教學環境，為香港培養優秀下一代，以及達致全人教育的目標。此外，「青協持續進修中心」亦為全港青年建立一個「好學·學好」的持續學習平台。

創意交流

青協每年舉辦多項國際和地區性比賽與獎勵計劃，包括「香港學生科學比賽」、「香港FLL創意機械人大賽」、「香港機關王競賽」等，鼓勵青少年發揮創意潛能。另「創意科藝工程計劃」（簡稱LEAD）及「創新科學中心」亦致力透過探索活動，鼓勵青少年善用科技及多元媒體嘗試創新，提升學習動機。本會青年交流部透過舉辦內地和海外體驗式考察交流，協助青年加深認識國家發展，並建立國際視野。

文康體藝

青協轄下四個營地及戶外活動中心，提供多元的康體設施及全方位訓練活動，提升青少年的抗逆力和個人自信，建立良好溝通技巧和團隊合作精神。而設於中山三鄉的青年培訓中心，透過考察和體驗，促進青少年對中國歷史文化和鄉鎮發展的認識。此外，本會的「香港旋律」青年無伴奏合唱團、「香港起舞」青年舞蹈團、「香港樂隊」青年樂隊組合及「香港敲擊」青年敲擊樂團，一直致力培育青年對文化藝術的涵養及表演藝術天份，展現他們參與的創意與熱誠。

研究出版

青協青年研究中心多年來持續進行有系統和科學性的青年研究。《香港青年趨勢分析》及《青年研究學報》為香港制定青年相關政策和籌劃青年服務，提供重要參考。「青年創研庫」由青年專業才俊與大專學生組成，就著經濟與就業、管治與政制、教育與創新及社會與民生四項專題，定期發表研究報告。此外，青協專業叢書統籌組定期出版各類與青年工作相關的書籍；每季出版的英文刊物《香港青年》，就有關青年議題作出分析和探討，並比較香港與其他區域的青年狀況；雙月刊《青年空間》中文雜誌則為本地年輕人建立平台，供他們分享自己的故事和體驗。

Please tick (✓) boxes as appropriate 請於合適選項格內，加上"✓"：

I / My organisation am / is interested in donating HK$ _____ to HKFYG by：

本人 / 本機構願意捐助港幣_____ 元予「青協」。

☐ **Crossed cheque 劃線支票** made payable to "The Hong Kong Federation of Youth Groups". 抬頭祈付：香港青年協會

Cheque No.支票號碼：_____

Please send the cheque together with this form by post to the Xaddress below.

請將劃線支票連同捐款表格，郵寄至下列地址*。

☐ **Direct transfer 轉賬**

Account name: "The Hong Kong Federation of Youth Groups"；

Account number: 773-027743-001 (Hang Seng Bank)

Please send the bank's receipt together with this form to the Partnership and Resource Development Office by fax (3755 7155), by email (partnership@hkfyg.org.hk) or by post to the Xaddress below.

存款予本會恒生銀行賬戶 (號碼：773-027743-001)，並將銀行存款證明連同捐款表格以傳真 (3755 7155)、電郵 (partnership@hkfyg.org.hk) 或郵寄至下列地址*。

☐ **PPS Payment 繳費靈服務**

Registered users of PPS can donate to the Federation via a tone phone or the Internet. The merchant code for The Hong Kong Federation of Youth Groups is 9345. For further details, please feel free to call the Partnership and Resource Development Office at 3755 7103.

繳費靈登記用戶，可透過繳費靈服務捐款予香港青年協會，本會登記商戶編號：9345。詳情請致電3755 7103 香港青年協會「伙伴及資源拓展組」查詢。

☐ **Credit Card 信用卡** ☐ **VISA** ☐ **MasterCard**

☐ One-off Donation一次過捐 HK$港幣_____ 或 ☐ Regular Monthly Donation每月捐款 HK$港幣_____

Card Number信用卡號碼：_____ Valid Through信用卡有效期：MM月 _____ YY年_____

Name of Card Holder持卡人姓名：_____

Signature of Card Holder持卡人簽署：_____

Name of Donor捐款人姓名：_____

Name of Contact Person聯絡人：_____

Name of Sponsoring Organisation贊助機構名稱：_____

Tel No.聯絡電話：_____ Fax No.傳真號碼：_____ Email電郵：_____

Correspondence Address地址：_____

Name of Receipt收據抬頭：_____

Receipts will be issued for all donations over HK$100 and are tax-deductible.

所有港幣100元或以上捐款，將獲發收據作申請扣稅之用。

Please send this donation/sponsorship form with your crossed cheque/the bank's receipt to：

捐款表格、劃線支票/銀行存款證明，敬請寄回：

* Partnership and Resource Development Office, The Hong Kong Federation of Youth Groups, 21/F, The Hong Kong Federation of Youth Groups Building, 21 Pak Fuk Road, North Point, Hong Kong

香港北角百福道21號香港青年協會大廈21樓 香港青年協會「伙伴及資源拓展組」

細細個嗰一刻

出版	香港青年協會
訂購及查詢	香港北角百福親21號
電話	香港青年協會大樓21樓
傳真	(852) 3755 7108
電郵	(852) 3755 7155
網頁	cps@hkfyg.org.hk
M21網台	M21.hk
版次	二零一八年七月初版
國際書號	978-988-77133-7-1
定價	港幣100元
顧問	何永昌
督印	魏遠強
撰文	黎若曦
執行編輯	林茵茵、周若琦
實習編輯	羅泳思、周靖恒、譚穎詩
攝影	李家恩、胡詠琳
設計統籌	徐梓凱
設計及排版	宋耀晉
特別鳴謝	陳進剛（小模特兒）
製作及承印	美力（柯式）印刷有限公司

Moment of Memories

Publisher	The Hong Kong Federation of Youth Groups
	21/F, The Hong Kong Federation of Youth Groups Building,
	21 Pak Fuk Road, North Point, Hong Kong
Printer	Magnum (Offset) Printing Co Ltd
Price	HK$100
ISBN	978-988-77133-7-1

青協 App　立即下載